HÜSEYNİ MAKAMI (SALA)

İnsana sulh (sükunet, rahatlık) verir

Örnekler:

Derman Arardım Derdime
http://www.youtube.com/watch?v=7Ff5rDlXZeM

Derman aradım derdime
Derdim bana derman imiş
Bürhan aradım aslıma
Aslım bana bürhan imiş

Sağ ve solum gözler idim
Dost yüzünü görsem deyü
Ben taşrada arar idim
Ol can içinde can imiş

Öyle sanırdım ayriyem
Dost gayridir ben gayriyem
Benden görüp işiteni
Bildim ki ol canan imiş

Savm ü salat ü hac ile
Sanma biter zahid işin
İnsan-ı kamil olmaya
Lazım olan irfan imiş

Kanden gelir yolun senin
Ya kande varır menzilin
Nerden gelip gittiğini
Anlamayan hayvan imiş

İşit Niyazi'nin sözün
Bir nesne örtmez hak yüzün
Hak'tan ayan bir nesne yok
Gözsüzlere pinhan imiş

Bülbüller Sazda
http://www.youtube.com/watch?v=Euwf7AYUji0

Bülbüller sazda
Güller niyazda
Söyler namazda
Elhamdülillah

Koşuşur herkes
Duyulur bir ses
Der ki her nefes
Elhamdülillah

Dilimde Kur'an
Virdim her zaman
Tesbihim her an
Elhamdülillah

Yatma seherde
Uğrarsın derde
Söyle her yerde
Elhamdülillah

Oldum halveti
Buldum devleti
Geçtim zulmeti

Elhamdülillah

Kalbimde iman
Gönlümde sultan
Elimde ferman
Elhamdülillah

Tevhid Etsin Dilimiz Pâk Olsun Hem Kalbimiz
http://www.youtube.com/watch?v=8DEa5C0t2rk

Tevhid etsin dilimiz illallahu
Pak olsun hem kalbimiz illallahu
Sırlar görsün gözümüz illallahu la ilahe illallahu la ilahe illallah

Dervişler tevhid eder illallahu
Kalbinin pasın siler illallahu
Erenler yolun güder illallahu la ilahe illallahu la ilahe illallah

Tevhid iman kapusu illallahu
Gider narın korkusu illallahu
Açar cennet kapusu illallahu la ilahe illallahu la ilahe illallah

Münkire kulak asmaz illallahu
Tehdidinden hiç korkmaz illallahu
Derviş devransız durmaz illallahu la ilahe illallahu la ilahe illallah

Nurettinin yolunda illallahu
Fahri her an kapında illallahu
Muhittinin dilinde illallahu la ilahe illallahu la ilahe illallah

Fahreddin Efendi

Giriftar-ı Aşk
http://www.youtube.com/watch?v=FJfkhzDFhSQ

Nice ağlamayam etmeyem feryad
Giriftarı aşkın bi nevasıyam
Leyli'nindir Mecnun Şirin'in Ferhad
Ben de Şah Nigar'ın mübtelasıyam
Neylerem dünyayı neylerem malı
Neylerem Keşmir'i Neylerem Şam'ı
Ben divane oldum aşkın hamali
Serveri ummanın bir gedasıyam

Biz Bu Gülistanın Bülbülleriyiz
http://www.youtube.com/watch?v=mEGA9ncK1tU&feature=related

Biz Bu Gülistanın Bülbülleriyiz -2
Bahçe-i Rindanın sünbülleriyiz -2

Biz secde ederiz Cemal-i yare
Vuslata olamaz başka bir çare

Biz gayret ile maksuda ereriz
Fırsat bulup gülistana gireriz

Biz münkiri müminlerden seçeriz
Terkeyleyip mal-u canı geçeriz

Biz el ele verip Hakka gidelim
Gelin gönülleri tavaf edelim

SABA MAKAMI (SABAH EZANI)

İnasana şecaat (cesaret, kuvvet) verir

Örnekler:

Söyle Selamın Ey Saba
http://www.youtube.com/watch?v=WTKIwAdLGBs

Söyle selamım ey sabâ
Oldukça ruhsarın harem.(Tekrar)

Ol ravza-i pâke ola
Anda nebiyyil muhterem

(Salli alâ nuril hüda,mahbûbi rabbi zül kerem
Salli alâ nuril hüda,Ahmed Muhammed Mustafa)
İnnilte ya rîhes sabâ
Yevmen ila arzil harem

Beliğ selâmi ravzaten
Fihennebiyyil muhterem.

(Salli alâ nuril hüda,mahbûbi rabbi zül kerem
Salli alâ nuril hüda,Ahmed Muhammed Mustafa)

RAST MAKAMI (OGLEN EZANI)

İnsana sefa (neşe, huzur) hareket verir

Örnekler:

Erler Demine Destur Alalım
http://www.youtube.com/watch?v=-pJXUmW2tJU

Erler demine destur alalım.
Pervaneye bak ibret alalım.
Aşkın ateşine gelbir yanalım.

Dost, dost, dost, dost.
Devrane girip seyran edelim.
Eyvah, vah, vah, vah demeden allah diyelim.
lâ ilâhe illâllah, la ilâhe illâllah.
lâ ilâhe illâllah, hûû.

Günler geceler durmaz geçiyor.
Sermayen olan ömrün bitiyor.
Bülbüllere bak feryad ediyor.
Ey gonca açıl mevsim bitiyor.

Dost, dost, dost, dost.
Devrane girip seyran edelim.
Eyvah, vah, vah, vah demeden allah diyelim.
lâ ilâhe illâllah, la ilâhe illâllah.
lâ ilâhe illâllah, hûû.

Aşıksan eğer gel birleşelim.
Seyhin izine yüzler sürelim.
Ta fecre kadar zikreyleyelim.
Feryad edelim efgan edelim.

Dost, dost, dost, dost.
Devrane girip seyran edelim.
Eyvah, vah, vah, vah demeden allah diyelim.
lâ ilâhe illâllah, la ilâhe illâllah.
lâ ilâhe illâllah, hûû.

Ey yolcu biraz gel dinle beni.
Kervan yürüyor sen kalma geri.
Nûsret denilen derya gezeri.
Hatmetti bu gün seyru seferi.

Dost, dost, dost, dost.
Devrane uyup seyran edelim.
Eyvah, vah, vah, vah demeden allah diyelim.
lâ ilâhe illâllah, la ilâhe illâllah.
lâ ilâhe illâllah, hûû.

Ey Aşık-ı Dildade
http://www.youtube.com/watch?v=7qw6764Jjlc

Ey aşıkı dildare
Gel nuş edelim bade
Bir bade gerek amma
Kim içile me' vade

Can Allah Canan Allah
Canlar sana kurban Allah
Hay kalbim zikrullah

La ilahe illallah
Muhammedur-Resulullah

Sakisi ola Mevla
Ak dahi anın esma
Bir kez nuş eden kat-a
Gam görmeye dünyada

Bir kez içen aşıktır
Aşkında ol sadıktır
Aşk ona hem layıktır
Mecnun ile Ferhad'a

Ol came olan talip
Can ile ola ragıp
Nefsine ola galip
Dil bağlaya üstade

Nuş eyleyen ol camdan
Subhu ne bile şamdan
Talimi cünün eyler
Mecnun ile Ferhad'a

İşit bu Sezai'den
Ne gördü fenaiden
Dost vechini gösterdi
Mir'at-ı mücellada

Gülyüzünü Rüyamızda Görelim Ya Resullah
http://www.youtube.com/watch?v=PDuXHoSW8UQ&feature=related

Gül yüzünü rüyamızda
Gürelim ya RESULALLAH

Gül bahçene dünyamızda
Girelim ya RESULALLAH

Sensin gönüller sultanı
Getiren yüce Kur'anı
Uğruna tendeki canı
Verelim ya RESULALLAH

Aşkınla yaşarır gözler
Hasretinle yanar özler
Mubarek ravzana yüzler
Sürelim ya RESULALLAH

Veda edip masivaya
Yalvarıp yüce Mevlaya
Şefaat - Mustafa' ya
Erelim ya RASULALLAH
Levleke dedi sana hak
Bağışla yüzümüze bak
Huzurullaha yüzü ak
Varalım ya RASULALLAH

Derviş derki kardeşlere
Çok selavat ver kardeşlere
Gül yüzünü göre göre
Ölelim ya RASULALLAH

Gaflet Uykusundan Yatar Uyanmaz
http://www.youtube.com/watch?v=AAEqkT3U3V0&feature=related

Gaflet uykusunda yatar uyanmaz
Can gözü kapalı gafilan çoktur
Hak sözü dinlemez asla inanmaz

Kalbi çürük fesad cahilan çoktur

Kuranla Sünnete vermez özünü
Gaflet uykusundan açmaz gözünü
Taşdan katı beter söyler sözünü
Bed amelli fesad münkiran çoktur

Nefs atına binmiş gezer boşuna
Hak'sız olanların Hak'ta işi ne!
İblis gibi düşmüş halkın peşine
Şeytan dolabına aldanan çoktur

Bildiğinden şaşmaz nasihat almaz
Aslı münkir olan imlaya gelmez
Hakk'ını yitirmiş kendini bilmez
Nefsiyle oynaşan pehlivan çoktur

Genç Abdal'ım herkes mest olur sanma
Her kurban derisi post olur sanma
Her yüze güleni dost olur sanma
İçi Kafir, Dışı Müslüman Çoktur.

Kabe'nin Yolları
http://www.youtube.com/watch?v=tSBSs4rlWeE

Kabe'nin yolları bölük bölüktür.
Benim yüreciğim delik deliktir.
Dünya dedikleri bir gölgeliktir.

Canım Kabe'm varsam sana
Yüzüm gözüm sürsem sana

Eşim dostum yüklesinler yükümü
Komşularım helal etsin hakkını
Görmez oldum ırak ile yakını

Canım Kabe'm varsam sana
Yüzüm gözüm sürsem sana

HICAZ MAKAMI (İKİNDİ EZANI)
İnsana tevazu (alçak gönüllülük) verir

Örnekler:

Mail Oldum Bahçesinde
http://www.youtube.com/watch?v=9xSUftTaWcw&feature=related

Mail oldum bahçesinde hurmaya
Tâ'katim kalmadı asla durmaya
Ol Medîne ravzasını görmeye
Görmeyince alma yâ Rab canımı

Hak nasîb eylesin biz de varalım
O çöllerin safâsını sürelim
Ravzasın eşiğine yüz sürelim
Sürmeyince alma yâ Rab canımı

Mevlâm nasîbetse binsem mahfeye
Dolanı dolanı çıksam Safâye
Hacılarla bile dursam Vakfeye
Durmayınca alma yâ Rab canımı

Âşık olduk sıfatına zâtına
Mevlâm bindirse de aşkın atına
Sağ yanımda altın oluk altına
Girmeyince alma yâ Rab canımı

Âşık olan bu fânîyi n'eylesin
Salât ü selâmla yer gök inlesin
Medine'ye varıp mesken eylesin
Varmayınca alma yâ Rab canımı

Derviş YUNUS söyler bu sözü candan
Yâ Rabbi ayırma dinden îmandan
Okusam Ravza'da Sûre Kur'an'dan
Ermeyince alma yâ Rab canımı

Nice bir uyursun uyanmaz mısın?
http://www.youtube.com/watch?v=EWFbSV3YjTY&feature=related

Ah nice bir uyursun, uyanmaz mısın?
Göçtü kervan kaldık dağlar başında.
Çağrışır tellallar inanmaz mısın?
Göçtü kervan, kaldık dağlar başında.

Emr-i hac göçeli hayli zamandır,
Muhammed cümleye dindir, imandır.
Delilsiz gidilmez, yollar yamandır,
Göçtü kervan, kaldık dağlar başında.

Yunus sen bu dünyaya niye geldin?
Gece gündüz Hakk'ı zikretsin dilin.
Enbiyaya uğramaz ise yolun,
Göçtü kervan, kaldık dağlar başında.

Güfte: Yunus Emre

Ey Aşıkan
http://www.youtube.com/watch?v=eQ8fsipTKuM&feature=related

Ey âşıkan ey âşıkan illallâhu
Âşk mezhebi dindir bana illallâhu
Gördü gözüm dost yüzünü illallâhu

Yas kamu düğündür bana illallâhu

Dost aşkına ulaşanlar illallâhu
Dünya ahiret bir ona illallâhu
Ezel ebet sorar isen illallâhu
Dün ile bugündür ona illallâhu

Âşka bu gün yarın mı olur illallâhu
İşim budur ondan sonra illallâhu
Yunus seni din edindi illallâhu
Din nedir iman edindi illallâhu

Makam: Hicaz
Beste: Şeyh Mesut Efendi
Güfte: Yûnus Emre

Yâ Vasi'al Mağfiret
http://www.youtube.com/watch?v=DnUyuOxmoJ0

Yâ vâsi'al mağfiret
Hâlime senden meded
Ya sabıkal merhamet
Halime senden meded

Kapuna geldim garip
Maksudun eyle nasip
Ente semial mücib
Halime senden meded

Gayri kapu bilmezem
Sırrı ayan kılmazam
Kapundan ayrılmazam
Halime senden meded

Hakkı'yı red eyleme
Yolunu sed eyleme
Lafzını ad eyleme
Halime senden meded

Makam: Hicaz
Beste: Beylikçizade Ali Aşkî Bey
Güfte: İbrâhim Hakkı

Buyruğun Tut Rahmanın Tevhide Gel Tevhide
http://www.youtube.com/watch?v=OD1eBWr3p9Y

Buyruğun tut Rahman'ın, tevhide gel tevhide
Tazelensin imanın, tevhide gel tevhide.

Yaban yerlere bakma, cânın odlara yakma
Her gördüğüne akma, tevhide gel tevhide.

Mâsivâdan gözün yum, ne umarsan Hak'tan um
Gitsin gönülden hümum, tevhide gel tevhide.

Zahirde kalan kişi güç etme âsân işi
Gider gayri teşvişi, tevhide gel tevhide.

Şirki baştan savarsan, Hak bilmeye iversen
Yaradan'ı seversen, tevhide gel tevhide.

Emri yerine getir, erkenden işi bitir
Sıdk ile iman getir, tevhide gel tevhide.

Sen seni ne sanırsın, fâniye dayanırsın
Üş bir gün uyanırsın, tevhide gel tevhide.

Uyanagör gafletten, geç bu fani lezzetten
İç kevser-i vahdetten, tevhide gel tevhide.

Hüdayî'yi gûş eyle, şevke gelip çûş eyle
Bu kevserden nûş eyle, tevhide gel tevhide.

Makam: Hicaz
Beste: Beylikçizade Ali Aşkî Bey
Güfte: Aziz Mahmud Hüdayi

Nur-i Cemali
http://www.youtube.com/watch?v=dsgNmqr7Qik

Nur-i cemali
Hakkın visali
Eyler tecelli
Dil olsa hali

Allah hu Allah
Allah hu Allah
Allah hu Allah
Allah hu Allah

Gönülde Sıdkı
Yak nur-i aşkı
Zikreyle Hakkı
Ruz-ü leyali

Allah hu Allah
Allah hu Allah
Allah hu Allah
Allah hu Allah

Talib-i Haksen
Rehber dilersen
Hasanla Hüseyn
Muhammed Ali

Allah hu Allah
Allah hu Allah
Allah hu Allah
Allah hu Allah

Canan gereksen
Vuslat dilersen
Çal tatlı nefsen
Seyf-i celali

Allah hu Allah
Allah hu Allah
Allah hu Allah
Allah hu Allah

Kıl şeyhe hizmet
Ver kalbe safvet
Bulursun elbet
Bedr-i kemâli

Allah hu Allah
Allah hu Allah
Allah hu Allah
Allah hu Allah

Makam: Hicaz (İlahi)
Güfte: Sıdkı Baba

SEGAH MAKAMI (AKŞAM EZANI)
Örnekler:

Şol Cennetin Irmakları
http://www.youtube.com/watch?v=pD4pHOHT-dk

Şol cennetin ırmakları
Akar Allah deyu deyu
Çıkmış İslam bülbülleri
Öter Allah deyu deyu

Salınır tuba dalları
Kur'an okur hem dilleri
Cennet bağının gülleri
Kokar Allah deyu deyu

Ol Allah'ın melekleri
Daim tesbihte dilleri
Cennet bağı çiçekleri
Kokar Allah deyu deyu

Aydan aydındır yüzleri
Şekerden tatlı sözleri
Cennette huri kızları
Gezer Allah deyu deyu

Kimler yeyip kimler içer
Hep melekler rahmet saçar
İdris nebi hulle biçer
Subhan Allah deyu deyu

Yunus Emre var yarına
Koma bu günü yarına
Yarın Allah divanına
Varam Allah deyu deyu

Ey Allah'ım Beni Senden Ayırma
http://www.youtube.com/watch?v=PdD_E6TI_nU

Ey Allahım beni senden ayırma
Beni senin didarından ayırma

Seni sevmek benim dinim, imanım
İlahi dinü imandan ayırma

Sararuben soldum döndüm hazana
İlahi hazanı daldan ayırma
Şeyhim baldır ben anın peteğiyem
İlahi peteği baldan ayırma

Şeyhim güldür ben anın yaprağıyem
İlahi yaprağı gülden ayırma

Ben ol dost bahçesinin bülbülüyem
İlahi bülbülü gülden ayırma

Balığın canını suda dediler
İlahi balığı sudan ayırma
Eşrefoğlu senin kemter kulundur
İlahi kulu sultandan ayırma

Dönülmez Akşamin Ufkundayiz
http://www.youtube.com/watch?v=lErDTBRZn3Y&feature=related

Ah, dönülmez akşamın ufkundayız
Vakit çok geç
Bu son fasıldır ey ömrüm
Nasıl geçersen geç
Bu son fasıldır ey ömrüm
Nasıl geçersen geç
Cihana bir daha gelmek hayal edilse bile
Avunmak istemeyiz böyle bir teselliyle
Ah, geniş kanatları boşlukta simsiyah açı var
Ve ortasında güneş doğmayan büyük kapıdan
Geçince başlayacak bitmeyen sükün bu gece
Burulba karşı bu son bahçelerde keyfince ah
Ya şevk içinde harap ol
Ya aşk içinde gönül
Ya lale açmalıdır göğsümüzde, yahut gül
Ya lale açmalıdır göğsümüzde, yahut gül
Ah dönülmez akşamın ufkundayız vakit çok geç

Olmaz Ilaç Sine-I Sad-Pareme
http://www.youtube.com/watch?v=WKNxRtD2l40

Olmaz ilaç sine-i sad pareme
Çare bulunmaz bilirim yareme
Baksa tabiban-i cihan çareme
Çare bulunmaz bilirim yareme

Kastediyor tir-i müjen canima
Gözleri en son girecek kanima
Serhedemem halimi cananima
Çare bulunmaz bilirim yareme

Beste: Haci Arif Bey

Salat-ı Ümmiye
http://www.youtube.com/watch?v=Cos_chpTYPY

al la hüm me sal li ala/
sey yi di na/
mu ham me din ne biy yil üm miy yi/ve a la/
a li hi/ve sah bi hi/ve sel lim.

UŞŞAK MAKAMI (YATSI EZANI)
İnsana gülme 'dilhek' verir

Örnekler:

Bağrımdaki Biten Başlar
http://www.youtube.com/watch?v=UJ9r02os0qQ&feature=related

Bağrımdaki biten başlar Muhammed'in(sav) aşkındandır
Gözlerimden akan yaşlar Muhammed'in(sav) aşkındandır

Her sabah akşam yandığım Alemlerden usandığım
Çarh urup sema döndüğüm Muhammed'in(sav) aşkındandır

Sular gibi çağladığım Yüreğimi dağladığım
Seherlerde ağladığım Muhammed'in(sav) aşkındandır

Dahl edenler devranıma İrmediler seyranıma
Kıydığım tatlı canıma Muhammed'in(sav) aşkındandır

Görün Seyfullah'ın kastın Sever ol Allah'ın dostun
Sorarlarsa niçin mestsin Muhammed'in(sav) aşkındandır

Ömrün Şu Biten Neşvesi
http://www.youtube.com/watch?v=OFwcUhsuyCE

Ömrün şu biten neşvesi tâm olsun erenler,
Son meclisi câm üstüne câm olsun erenler.
Şükrânla vedâ ettiğimiz cân-ı fenâya;
Son pendimiz ah-lâfa devâm olsun erenler.
Câizse Harâbât-ı İlâhî'de de herşey,

Yârân yine Rindân-ı Kirâm olsun erenler.
Tekrar mülâkî oluruz bezm-i ezelde;
Evvel giden ahbâba selâm olsun erenler.

Makam: Uşşak
Beste: Süleyman Erguner
Güfte: Yahya Kemal Beyatlı

Gamzedeyim Deva Bulmam
http://www.youtube.com/watch?v=DuS8vUea-EQ&feature=related

Gamzedeyim deva bulmam
Garibim bir y uva kurmam
Kaderimdir hep çektiğim
İnlerim hiç reva bulmam

Elem beni terk etmiyor
Hiç de fasıla vermiyor
Nihayetsiz bu takibe
Doğrusu takat yetmiyor

Hal-i encam harab olacak
Cism-ü ten turab olacak
Çektirmeyip ecel gelse
Ne büyük sevap olacak

Makam: Uşşak
Güfte: Tatyos EFENDİ (KEMANİ)
Beste: Tatyos EFENDİ (KEMANİ)

Cana Rakibi Handan Edersin
http://www.youtube.com/watch?v=y9vHtuBGA3Y&feature=related

Cânâ rakîbi handân edersin
Ben bi-nevâyı giryân edersin
Bi-gânelerle ünsiyyet etme
Bana cihânı zindân edersin

Makam: Uşşâk
Usûl : Curcuna
Beste: Giriftzen Âsım Bey
Güfte: Giriftzen Âsım Bey

Ben Melamet Hırkasını Kendim Giydim
http://www.youtube.com/watch?v=GxQSTw13ZYc

Ben melamet hırkasını
Kendim giydim eğnime
Ar-ü namus şişesini

Taşa çaldım kime ne
Haydar Haydar taşa çaldım kime ne

Gah giderim medreseye
Ders okurum hak için
Gah giderim meyhaneye
Dem çekerim aşk için
Haydar Haydar dem çekerim aşk için

Gah çıkarım gökyüzüne
Seyrederim alemi
Gah inerim yeryüzüne
Seyreder alem beni

Haydar Haydar seyreder alem beni

Nesimi'yi sorsalar kim
Yarin ile hoş musun
Hoş olam ya olmayayım
O yar benim kime ne
Haydar Haydar o yar benim kime ne

Makamı: Uşşak
Güftekarı: Kul NESİMİ

NIHAVEND MAKAMI
Örnekler:

Güzel Âşık Cevrimizi Çekemezsin Demedim mi?
http://www.youtube.com/watch?v=SiE-JsGpcFI&feature=related

Güzel âşık cevrimizi
Çekemezsin demedim mi?
Bu bir rıza lokmasıdır
Yiyemezsin demedim mi?

Yemeyenler kalır nacar
Gözlerinden kanlar saçar
Bu bir demdir gelir geçer
Duyamazsın demedim mi?

Çıkalım meydan yerine
Erelim Hakk'ın sırrına
Canı başı hak yoluna
Koyamazsın demedim mi?

Bu dervişlik bir dilektir
Bilene büyük devlettir
Yensiz yakasız gömlektir
Giyemezsin demedim mi?

Demedim mi demedim mi?
Gönül sana söylemedim mi?

Makam: Nihâvend
Beste: Hafız Hüseyin Sebilci
Güfte: Pir Sultan Abdal

Mihrabım Diyerek Sana Yüz Vurdum
http://www.youtube.com/watch?v=FaWHlNTFcY&feature=related

Mihrabım diyerek sana yüz vurdum
Gönlümün dalında bir yuva kurdum
Yıllardan beridir yalvarıp durdum
Sevgilim demeyi öğretemedim

Gönlünde sevgime yer vermedin de
Yaban güllerini hep derledin de
Ellerin ismini ezberledin de
Bir benim adımı öğretemedim

Sonunda hicranı öğrettin bana
Ben sana sevmeyi öğretemedim

Makamı: Nihâvend
Güftekarı: Turgut Yusuf YARKENT
Bestekarı: Avni ANIL

İnleyen Nağmeler
http://www.youtube.com/watch?v=YpMSXDNFMCg&feature=related

İnleyen nağmeler ruhumu sardı
Bir rüya ki orada hep şarkılar vardı

Uçan kuşlar martılar yeşil tatlı bir bahar
Gülen şen sevdalılar vardı

Arzular orada zevk oradaydı
Bir deniz ki aşk dolu dalgalar vardı

Uçan kuşlar martılar yeşil tatlı bir bahar
Gülen şen sevdalılar vardı

Makamı: Nihavend
Güftekarı: Zeynettin MARAŞ
Bestekarı: Zeynettin MARAŞ

Bu Aşk Bahri Ummandır
http://www.youtube.com/watch?v=Q_Yu5VugK5U

Bu aşk bir bahri ummandır
Buna hadd-ü kenar olmaz
Delilim sırr-ı Kur'an'dır
Bunu bilende ar olmaz

Subhanallah Sultan Allah
Her dertlere Derman Allah

Kıyamazsan baş-ü cane
Irak dur girme meydane
Bu meydanda nice başlar
Kesilir hiç sorar olmaz

Subhanallah Sultan Allah
Her dertlere Derman Allah

Biz aşığız biz ölmeyiz
Çürüyüp toprak olmayız
Karanlıklarda kalmayız
Bize leyl-ü nehar olmaz

Subhanallah Sultan Allah
Her dertlere Derman Allah

HÜZZAM MAKAMI
Örnekler:

Sevdim Seni Mabuduma
http://www.youtube.com/watch?v=DhHfVPbz_UU&feature=related

Sevdim seni mabuduma canan diye sevdim
Bir ben degil âlem sana hayran diye sevdim
Evlad-ü iyalden geçerek ben ravzana geldim
Ahlâkini methetmede Kur'an diye sevdim

Kurbanin olam sah-i resûl sen kovma kapindan
Didarina müstak olacak Yezdan diye sevdim
Mahserde nebiler bile senden meded ister
Gül yüzlü melekler sana hayran diye sevdim

Ömrümüzün Son Demi
http://www.youtube.com/watch?v=4eZd3fWcwls&feature=related

Ömrümüzün son demi, son baharıdır artık
Maziye bir bakıver neler neler bıraktık

Küserek ayrılırsak olur inan ki yazık
Maziye bir bakıver neler neler bıraktık

Makam: Hüzzam
Güfte: Orhan ARITAN
Beste: Selahattin ALTINBAŞ

BAYATI MAKAMI
Örnekler:

Gül Yüzlülerin Şevkine Gel
http://www.youtube.com/watch?v=SmIH7RCJ828&feature=related

Gül yüzlülerin şevkine gel nûş edelim mey
İşret edelim yâr ile şimdi demidir hey
Bu kavli sürâhi egilip sâgâra söyler ne der
Düm de re lâ dir nâ tene dir nâ tene dir ney

Mecliste çalındı yine tanbur ile neyler
Âşık-ı bi çarelerin gönlünü eğler
Daire semâî tutarak ney neye söyler ne der
Düm de re lâ dir nâ tene dir nâ tene dir ney

Mecliste durur cümle ayağ üstüne beyler
İçin içelim deyû komuş başına eller

Bu savtı okur bülbül-i gûya olur her dil
Düm de re lâ dir nâ tene dir nâ tene dir ney

Makam:Beyati
Beste:Tab'i Mustafa Efendi

Benzemez Kimse Sana
http://www.youtube.com/watch?v=QEaSJ2RXmgE&feature=related

Benzemez kimse sana
Tavrına hayran olayım
Bakışından süzülen

İşvene kurban olayım

Lûtfuna ermek için
Söyle perişan olayım
Hüsnüne ermek için
Söyle perişan olayım

Makamı: Beyati
Güftekar: Rüştü ŞARDAĞ
Bestekar: Fehmi TOKAY

MUHAYYERKÜRDI MAKAMI

Örnekler:

Elbet Bir Gün Buluşacağız
http://www.youtube.com/watch?v=0d9Rp8ZUMKE&feature=related

Elbet bir gün buluşacağız
Bu böyle yarım kalmayacak

İkimizin de saçları ak
Öyle durup bakışacağız

Belki bir deniz kenarında
El ele maziyi konuşacağız

Benim içimde yanan ateş var
Sevgilim ne zaman buluşacağız

Benim içimde yanar ateş var
Sevgilim ne zaman kavuşacağız

Sevgilim ne zaman buluşacağız
Sevgilim ne zaman kavuşacağız

Duydum Ki Unutmuşsun Gözlerimin Rengini
http://www.youtube.com/watch?v=IevppOs_vf8&feature=related

Duydum ki unutmussun gozlerimin rengini
Yazık olmuş o gözlerden sana akan yaşlara
Bir zamanlar sevginle ateşlenen başımı
Dizlerinin yerine dayasaydım taşlara

Hani bendim yedi renk hani tende can idim
Hani gündüz hayalin geceler rüyan idim
Demek ki senin için aşk değil yalan idim
Acırım heder olan o en güzel yıllara

Makam : Muhayyerkürdî
Güfte : Turgut Yusuf YARKENT
Beste : Selahattin ALTINBAŞ

Kimi dosta varır dosta bend olur
http://www.youtube.com/watch?v=msDJF5qg3M8

Kimi dosta varır dosta bend olur
Kimi nefse uyar kahrolur gider

Kimi gülistanda gonca gül olur
Kimi gonca güle hâr olur gider.

Kimi tevbe eder esfiya olur
Kimi inat eder eşkıya gider

Kimi Ahmed seni uzaktan tanır
Kimi yaklaşır da kör olur gider.

Boş Kalan Çerçeve
http://www.youtube.com/watch?v=wfPS2aoe8w0&feature=related

Bırakma ellerimi
Bırakma yalnız beni
Son defa seyredeyim
O yaşlı gözlerini
Artık bülbül ötmüyor

Gül dolu pencerede
Yalnız hatıran kaldı
Ah boş kalan çerçevede

Aşkların en güzelini
Yalnız sende bulmustum
Son defa seyredeyım
O yaşlı gözlerini

Artık bülbül ötmüyor
Gül dolu pencerede
Yalnız hatıran kaldı
Ah boş kalan çercevede

Veda Busesi
http://www.youtube.com/watch?v=qjqtjf0Lhr4

Hani o bırakıp giderken seni
Bu öksüz tavrını takmayacaktın
Alnına koyarken veda buseni
Yüzüme bu türlü bakmayacaktın
Gelse de en acı sözler dilime
Uçacak sanırım birkaç kelime
Bir alev halinde düştün elime
Hani ey gözyaşım akmayacaktın

Makam : Muhayyerkürdî
Güfte: Orhan Seyfi ORHON
Beste : Yusuf NALKESEN

Böyle Bir Kara Sevda
http://www.youtube.com/watch?v=YxyFRlFzMNc

Ne çikar bahtimizda ayrilik varsa yarin.
Sanma ki, hikayesi su titreyen dallarin,
Düsen yaprakla biter.
Böyle bir kara sevda kara toprakla biter.

Aglama, olma mahzun, gülerek bak yarina.
Sanma ki, güzelligin, o ipek saçlarina
Dökülen akla biter.
Böyle bir kara sevda kara toprakla biter.

ACEM-KÜRDİ MAKAMI
Örnekler:

Fikrimin İnce Gülü
http://www.youtube.com/watch?v=qG7y9dm0ymM&feature=related

Fikrimin ince gülü
Kalbimin şen bülbülü
O gün ki gördüm seni
Yaktın ah yaktın beni
O gün ki gördüm seni
Yaktın ah çapkın beni

Ateşli dudakların
Gamzeli yanakların
O gün ki gördüm seni
Yaktın ah yaktın beni
O gün ki gördüm seni
Yaktın ah çapkın beni

Ellerin ellerimde
Leblerin leblerimde
O gün ki gördüm seni
Yaktın ah zalim beni
O gün ki gördüm seni
Yaktın ah çapkın beni

EZANLAR

SABA MAKAMI (SABAH EZANI)

http://www.youtube.com/watch?v=vxWh3Uz0CqY

Allahü ekber, Allahü ekber.
Allahü ekber, Allaaaaaaaaaaaahü ekber

Eşhedü en la ilahe illallaaaaaaaaaaaaaaaaaaaaaaah.
Eşhedü en laaaaaaaaa ilahe illallaaaaaaaaaaaaaaaaaah.

Eşhedü enne Muhammeden resulullaaaaaaaaaaaaaaaaaaaaaaaah.
Eşhedü ennne Muhamnmeden resulullaaaaaaaaaaaaaaaaaaaaaaah

Hayye alessalaaaaaaaaaaaaaaaaaaaaaaaaaaaaaaaaaaah
Hayye alessalaaaaaaaaaaaaaaaaaaaaaaaaaaaaaaaaah

Hayye alel felaaaaaaaaaaaaaaaaaaaaaaaaaaaaaaaaah
Hayye alel felaaaaaaaaaaaaaaaaaaaaaaaaaaaaaaaaaaaaaah

Assalaaaatu Hayrunnnmmminennevm
Assalaaaaaaaaaaaaaaatu Hayrunnnnnnmmmminennevm

Allahü ekber, Allaaaaaaaaaaahü ekber.

Laaaaaaaaaaaaaaaaaaaa ilahe illallaaaaah.

RAST MAKAMI (OGLEN EZANI)

http://www.youtube.com/watch?v=WiXQtnrU1K0&feature=related

"Allahü ekber, Allaaahü ekber.
"Allaaaaahü ekber, Allaaaaaaaahü ekber.

Eşhedü en laaaa ilahe illallaaaaaaaaaaaaah.
Eşhedü en laaaaaaaaaaaaa ilahe illallaaaaaaaaah.

Eşhedü enne Muhammeden resulullaaaaaaaah.
Eşhedü enne Muhammeden resulullaaaaaaaaaaah.

Hayye alessalaaaaaaaaaah.
Hayye alessalaaaaaaaaaaaaaaaaaaaaah.

Hayye alel felaaaaaaaaah.
Hayye alel felaaaaaaaaaaaaaaaaaaaaah.

Allaaahü ekber, Allaaaaaahü ekber.

Laaaaaaaaa ilahe illallaaaaaaaaah.

HICAZ MAKAMI (İKİNDİ EZANI)

http://www.youtube.com/watch?v=jNCFdrWru6c

Allahü ekber, Allahü ekber.
Allaaaahü ekber, Allaaaaaaaaaaaaahü ekber.

Eşhedü en laaa ilahe illallaaaaaah.
Eşhedü en laaaaaaaaaa ilahe illallaaaaaaah.

Eşhedü enne Muhammeden resulullaaaaaah.
Eşhedü enne Muhammeden resualullaaaaaaaaah.

Hayye alessalaaaaaaaaaaaaaaaaaaaaaah
Hayye alessalaaaaaaaaaaaaaaaaaaaaaaaaaaaaaaaaah

Hayye alel felaaaaaaaaaaaaaaaaaaaaah
Hayye alel felaaaaaaaaaaaaaaaaaaaaaaaaaaaaaaaaah

Allaaahü ekber, Allaaaaaaaahü ekber.

Laaaaaaaa ilahe illallaaaaaaaah.

SEGAH MAKAMI (AKŞAM EZANI)

http://www.youtube.com/watch?v=Z_mg0SoxtLA&feature=related

Allahü ekber, Allahü ekber.
Allahü ekber, Allahü ekber.

Eşhedü en la ilahe illallaaaaaah
Eşhedü en laaaaaaa ilahe illallaaaaaah

Eşhedü enne Muhammeden resulullah.
Eşhedü enne Muhammeden resulullaaaaaaah.

Hayye alessalaaaaaah.
Hayye alessalaaaaaaaaaaaah

Hayye alel felaaaaaah
Hayye alel felaaaaaaaaaaah

Allahü ekber, Allahü ekber
Laaaaa ilahe illallaaaaaah.

UŞŞAK MAKAMI (YATSI EZANI)

http://www.youtube.com/watch?v=6aai9QnDob8

Allahü ekber, Allahü ekber.
Allaaaaaaahü ekber...., Allaaaaaaahü ekber.

Eşhedü en laaaa ilahe illallaaaaaaaaah.
Eşhedü en laaaaaa ilahe illallaaaah.

Eşhedü enne Muhammeden resulullaaaaaaaaah
Eşhedü enne Muhammeden resulullaaaaaaah

Hayye alessalaaaaaaaaaaaaah
Hayye alessalaaaaaaaaaaaah

Hayye alel felaaaaaaaaaaaaaaaah
Hayye alel felaaaaaaaaaaaaaaaah

Allahü ekber, Allaaaahü ekber

Laaaaaa ilahe illallaaaah

HÜSEYNI MAKAMI (SALA)

http://www.youtube.com/watch?v=GwmxOydV87Q&feature=related

Es Salaaaaaaaatu Ve's-Selaaaaaaaaaam/ Aleeeeeeeeeyk/ Aleyke Yaa Seyyidena.. Ya Rasulallaaaaaaaaaah!

Es Salaaaaaaaatu Ve's-Selaaaaaaaaaam/ Aleeeeeeeeeyk /Aleyke Yaa Seyyidena Ya Habiballaaaaaaaaah!

Es Salaaaatu Ve's-Selaaaaaaaaam/ Aleeeeeeeeeeeyk/ Aleyke Yaa Seyyidena ve Senedena ve Mevlana Muhammmmedaa/ Ya Nûre Arşillah!

Es Salatu Ve's-Selaaaaaaam Aleyke Ya Hayra Halgillah!

Es Salatu Ve's-Selamu Aleyke Ya Seyyidel Evveline Vel Ahirin!

Ve Selamun AlelMurseliiiiin / Vel Hamdü Lillahi Rabbil Alemin!

www.ingramcontent.com/pod-product-compliance
Lightning Source LLC
Chambersburg PA
CBHW070433180526
45158CB00017B/1137